锦言哲理一百句

青藤字帖

颜勤礼碑集字

主编／青藤人

河南美术出版社·郑州

开　　本：787毫米×109
印　　张：8
字　　数：100千字
版　　次：2022年
印　　次：2022年
书　　号：ISBN
定　　价：35.00

图书在版编目（CIP）数据

青藤字帖. 颜勤礼碑集字. 锦言哲理一百句/青藤人
主编. — 郑州：河南美术出版社，2022.12
　ISBN 978-7-5401-5968-9

　Ⅰ. ①青…　Ⅱ. ①青…　Ⅲ. ①汉字－楷书－法帖
Ⅳ. ①J292.33

中国版本图书馆CIP数据核字(2022)第190638号

编　　委：李丰原　秦　芳　张曼玉　张晓玉　陈菁菁
　　　　　任玉才　任喜梅　王灿灿　张孝飞　李明月

青藤字帖·颜勤礼碑集字

锦言哲理一百句

主编/青藤人

出 版 人：李　勇
责任编辑：管明锐　李丰原
责任校对：裴阳月
版式设计：杨慧芳
出版发行：河南美术出版社
　　　　　地址：河南省郑州市郑东新区祥盛街27号
　　　　　电话：（0371）65788152
制　　版：河南金鼎美术设计制作有限公司
印　　刷：河南博雅彩印有限公司
开　　本：787毫米×1092毫米　1/12
印　　张：8
字　　数：100千字
版　　次：2022年12月第1版
印　　次：2022年12月第1次印刷
书　　号：ISBN 978-7-5401-5968-9
定　　价：25.80元

目录

书法基础知识

一、什么是书法

在了解什么是书法之前，有些人认为写得好看、规整的字就是书法，其实不然。能否称之为书法，可以从这"四法"上来判断。

一是笔法，即用笔的方法，包括执笔法、运笔法等。没有笔法规则的书写，不能称为书法。

二是字法，也就是字的结构。字中的点画安排与形式布置，在不同书体中各不相同。

三是章法，指的是整幅作品的谋篇布局。从正文的疏密错落，到最后的落款钤印，都属于章法的范畴。无章可循的则不能称为书法。

四是取法，指的是学习书法时的效仿对象。我们常说"取法乎上"，学习书法要从经典作品中汲取营养，没有取法、任笔为体、聚墨成形的书写不能称之为书法。

以上"四法"属于技法层面的表现方式，是初学者首先要解决的问题。解决以上问题之后，才能进入书法的另一层境界，即从审美层面来分析作品是否有神采、意趣等，作品是否表现出作者独特的审美追求及情感。

书法是汉字在形成、演变、发展过程中形成的独特的汉字书写艺术。汉字最初的作用是传递信息，随着汉字的发展，人们逐渐发现汉字的审美功能。有的人写得好看，有的人写得内涵丰富，于是就有善书者总结了其中的书写技巧，并留传下来很多书论，如蔡邕的《九势》、卫夫人的《笔阵图》等，而且还总结出了"屋漏痕""印印泥""锥画沙"等书法术语。善书者赋予书法以生命力，使其具有审美价值。这种审美价值传承至今，生命力依然顽强。

二、为什么要练习基本笔画

笔画是汉字字形的最小构成单位，无论多么复杂的汉字，都是由笔画组成的。如果把一个字看作一座建筑，那么基本笔画就是建筑所需的砖瓦木材。只有砖瓦木材质量上乘，整个建筑才会稳固，基本笔画决定了全字是否美观和字的结构是否和谐。因此，对于基本笔画的训练是至关重要的，应予以足够重视。

三、练习基本笔画的诀窍

练习基本笔画时应该抓住"稳""准"两个特点。"稳"就是执笔、行笔要稳，书写时节奏要清晰，不要犹豫不决、拖泥带水；"准"就是在临写时注意笔画的长短、曲直、倾斜的角度，甚至笔画的粗细变化，都要符合结构的规律。学书者临帖时应对照原帖反复临摹，反复对比，直到写准为止。

四、学习书法的意义

1. 书法是艺术性和实用性的有机结合，学习书法能培养一个人认真负责、持之以恒、锲而不舍的精神。一个人能写一手好字，是其修养和才气的凝聚，是个人内外气质的升华，所以人们常说"字是人的第二仪表""字是一个人文化修养的内在表现"。

2. 在练习书法的过程中，需要习诵古人的诗文佳作，学习先哲的思想，了解相关历史文化等。因此，学习书法也是增长知识、陶冶情操、净化心灵、提高审美能力的重要途径。

3. 写得一手好字，令人赏心悦目。尤其在互联网时代，大家习惯于用电脑打字，但优秀的传统文化还需要传承，书法就是其中一种较好的形式。

五、学习书法有捷径吗

学习书法没有捷径，但也没有想象中那么难。写不好的原因主要是对汉字的笔画和结构掌握得不够好。如果能在学习中充分掌握，并且坚定信心，即使不能成为一名书法界的"大家"，也能写一手漂亮的字。需要注意的是，学习书法要目的明确、方法得当、循序渐进，且要持之以恒。

六、作品不好的原因

1. 所选字帖不合适

字一直写不好，很多人认为要么是笔的问题，要么是纸的问题。其实这些都不是决定性的因素，很有可能是所选字帖不合适。选字帖一定要选自己喜欢的，这样练着才有兴趣，才会越练越想练，从而让你慢慢地喜欢上书法。

2. 书写习惯不正确

执笔、坐姿等不正确。很多人常常写的时候感觉很好，而等放远看时，总觉得哪个都不好看。因此，要尝试纠正自己的书写习惯。

3. 不读帖，不临帖

临帖是练习书法的不二法门，而在临帖之前，要认真读帖。因为只有先理解了要临的这个字的结构，才能真正把字写好。

4. 不学理论，不爱交流

很多老师教授学生书法时只要求多写，往往忽略了写好书法也需要有理论做基础。有很多教程都有理论文字讲解，一定要认真阅读，理解之后再进行实践。另外，自学往往领悟得较慢，只有多与写字好的人交流，才能快速解决自己写字过程中遇到的困惑。

5. 单字能写好，作品写不好

写单字的时候能写好，但是写作品时却发现字忽大忽小、忽左忽右。这说明单字结构已经过关，但是字与字之间的搭配还需要练习。笔画和笔画之间的搭配是结构问题，字和字之间的搭配是章法问题。所以我们还需要进行大量创作，从中发现问题并予以解决。

七、工具介绍

"工欲善其事，必先利其器"，我们先来认识一下学习书法常用的工具材料。

首先是文房四宝，即笔、墨、纸、砚四种工具，还有笔洗、笔山、笔帘、毛毡、镇纸、印泥和印章等。

1.笔

笔即毛笔，按材质大体可分为三种类型：羊毫笔、狼毫笔和兼毫笔。羊毫笔的笔头由羊毛制成，柔软，但缺乏弹性，吸水性较强；狼毫笔的笔头多由黄鼠狼毛制成，弹性强，吸水性偏弱；兼毫笔的笔头通常是内里狼毫、外围羊毫的结构，韧性和吸水性介于羊毫笔和狼毫笔之间。

毛笔 　　　　　　　　　墨汁

2.墨

根据原材料的不同，墨可以分为油烟墨和松烟墨。油烟墨在光照下有光泽感，而松烟墨的反光性不强。此外，根据形质的不同，墨又分为墨汁和墨块。对于初学者来说，一般推荐使用墨汁，取用较为方便。

砚台

宣纸 　　　　　　　　　小碟子

3.纸

初学书法一般建议用毛边纸，理由有二：其一，毛边纸书写时容易把握，不像宣纸那么吃墨；其二，毛边纸相对宣纸来讲，价格低廉。

4.砚

砚是研磨墨块、盛放墨汁的器具。由于其质地坚硬、久放不朽、制作精良，常被视为藏品珍玩。由于砚台的使用不是很方便，一般可以用小碟子来代替盛放墨汁。

5.笔洗

用于清洗毛笔的器皿，通常为瓷制品。

6.笔山

放置毛笔的器具。因外形似山，所以被称为笔山，也叫笔搁或笔搭。

笔洗　　　　　　　　　笔山

7. 笔帘

用于收纳毛笔的工具。便于携带，有保护笔锋的作用。

笔帘

8. 毛毡

毛毡是写书法时必备的辅助工具。毛毡表面有一层绒毛，平整、均匀、柔软，富有弹性，写字时使用毛毡可以避免墨弄脏桌面。

9. 镇纸

即压纸的重物，通常为石质、金属质或木质的物体，具有一定重量。书写时用其压住纸的两端，可避免纸张翘起。

毛毡　　　　　　　　　镇纸

10. 印泥

印泥也是书画创作中需要用到的文房用品，它是表现篆刻艺术的媒介，有朱砂印泥、朱磦印泥等。

印泥

11. 印章

传统书法作品一般由正文、款识、印章三个部分组成。钤印的数量和位置的选择关系到整幅书法作品的呈现效果。书法作品中常用的印章分为朱文印和白文印，其文字多用篆书。

印章　　　　　朱文印（李）　　　　白文印（青藤）

青藤字帖·颜勤礼碑集字·锦言哲理一百句

博学

篤行

春光好

試金石

青藤人集

青藤人集

青藤人集

青藤人集

学有恒

青藤人

艺無涯

壬寅初春
青藤人集

博古通今

壬寅初春
青藤人集

厚德載物

壬寅春月
青藤人集

自強不息

壬寅春月
青藤人集

人間有味
是清歡

壬寅初陽
青藤人集

三人行必
有我師

壬寅春陽
青藤人集字

精誠所至
金石爲開

歲在壬寅早月青藤人集字

不忘初心
方得始終

歲在壬寅春月青藤人集字

敏而好学 乐以忘忧／心气恬淡 师法自然／业精于勤 行成于思／人无远虑 必有近忧

敏而好學 樂以忘憂

歲在壬寅初月青藤人集字

心氣恬淡 師法自然

歲在壬寅端月青藤人集字

業精於勤 行成於思

歲在壬寅首夏青藤人集字

人無遠慮 必有近憂

歲在壬寅初夏青藤人集字

天道酬勤　宁静致远

上天會酬报勤奮的人寧靜才能心無別念
高瞻遠矚　壬寅初夏青藤人集

知足常樂

能忍自安

知道滿足就會常常感到快樂能夠容忍
自然會感到安定 壬寅春月青藤人集

鍥而不舍 金石可镂

祇要堅持不懈地努力即使再難的事情也可以做到

壬寅夏青藤人集字

鍥而不舍 金石可镂

青藤字帖·顏勤禮碑集字·錦言哲理一百句

11

为追求远大的理想将自身的利益和人民连接在一起　壬寅秋月青藤人集字

志存高遠　心系天下

求真尚美
勵志篤行

青藤字帖·顏勤禮碑集字·錦言哲理一百句

生活中應追求真實和完美并且下定決心認真完成

壬寅夏青藤人集字

甜以思苦 樂不忘憂

不能因眼前的甜美和快樂而忘了一切 都來之不易 壬寅夏青藤人集

一日無書

百事荒蕪

讀書要持之以恒一日不可間斷

壬寅孟秋青藤人集字於鄭州

老當益壯　窮且益堅

年齡雖大而志氣不減生活雖苦却意志更堅定

時在壬寅上秋青藤人集字

春和景明

惠風和暢

春光和煦風景艷麗 柔和的風使人感到
溫暖舒適 壬寅秋月青藤人集字

疾風知勁草

大雪見青松

在危急的關頭顯出意志堅強才能

經得起驗証壬寅荷月青藤人集字

人無信不立 天有日方明

人沒有信用就不能在世上立足天空中有了太陽才能夠明亮 壬寅申月青藤人集字

路遥知馬力

日久見人心

歲在壬寅初夏青藤人集字

人間煙火氣

最撫凡人心

歲在壬寅端月青藤人集字

為學如掘井

求知貴有恒

歲在壬寅孟夏青藤人集字

開卷延三益 挑燈到五更

歲在壬寅午月青藤人集字

青藤字帖·颜勤礼碑集字·锦言哲理一百句

勇攀書山頂

泛游學海中

歲在壬寅初夏青藤人集字

圓人生夢想 唱青春無悔

歲在壬寅正陽青藤人集字

心懷沖天氣

身披豪氣志

歲在壬寅蒲月青藤人集字

願甘灑汗水為競逐群雄

歲在壬寅初夏青藤人集字

揮毫書奇志

仗筆寫華章

歲在壬寅初夏青藤人集字

數載寒窗苦

幾度春秋甜

歲在壬寅初夏青藤人集字

淡泊以明志

寧靜而致遠

祇有先看淡了名利思想才能昇華在清靜中思量才能達到自己的目標　壬寅新秋青藤人集

文師蘇太守

書法王右軍

歲在壬寅季夏青藤人集字於鄭州

水清魚讀月

山靜鳥談天

水清見底魚賞月景山空林靜鳥閒談天清幽迷人

時在壬寅晚夏青藤人集字於鄭州

讀書破萬卷

下筆如有神

祇有博覽羣書這樣落實到筆下才能得心應手有如神助一般 壬寅晚夏青藤人集字

礪勤以養志

持簡而修身

依靠內心安靜精力集中來修養身心依靠儉樸的作風來培養品德 時在壬寅暑月青藤人集字

書存金石氣

室有蕙蘭香

書法作品中蘊含經典碑文的雄渾古樸氣象
居室環境十分雅潔　壬寅暮夏青藤人集字

疾風知勁草

烈火見真金

祇有經過嚴峻的考驗才知道誰真正堅強
歲在壬寅初夏青藤人集字

花開在春天 讀書在少年

少年時期是人一生中最好的學習時段

時在壬寅荷月青藤人集字

鳥飛靠翅膀
人高靠理想

歲在壬寅初夏青藤人集字

海闊憑魚躍
天高任鳥飛

歲在壬寅初夏青藤人集字

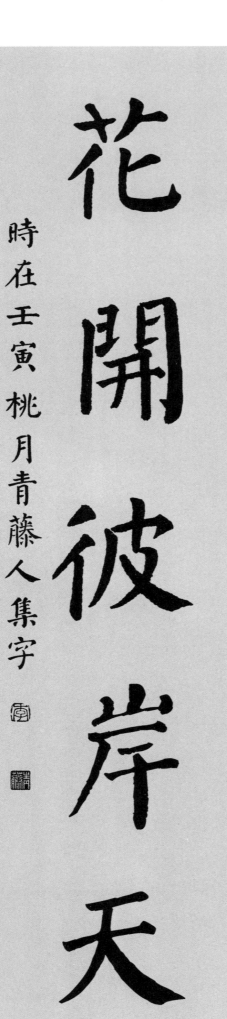

魚躍此時海

花開彼岸天

時在壬寅桃月青藤人集字

立鴻鵠壮志

惜寸金之陰

歳在壬寅桃月青藤人集字

志 在 千 里 勝

勇 者 無 畏 搏

歲在壬寅桃月青藤人集字

養心莫若寡欲

至樂無如讀書

沒有比抑制貪欲更有益於養心 沒有比讀書更令人
快樂 壬寅暮秋青藤人集字於河南鄭州

豈能盡如人意

但求無愧我心

世上的事哪能完全依照自己的意願祇求過程中不愧對自己的内心即可

壬寅正秋青藤人集字

凡人不可貌相

海水不可斗量

認識一個人不能光看外貌就像海水那樣不可能用昇斗去測量一樣 壬寅菊月青藤人集字

有志不在年高

無志空活百歲

沒有遠大志向的人即便活到很大的歲數也是虛度光陰

歲在壬寅初秋青藤人集字於河南鄭州

少言不生閒氣

靜修可以永年

少說空話不生閒氣 靜心修身可以延年益壽
歲在壬寅桂月青藤人集字於河南鄭州

有心者有所累
無心者無所謂

做事需要全情投入

壬寅桃月青藤人集字

岁月不饶人
我亦未曾饶过岁月

歲月不饒人
我亦未曾饒過歲月

時在壬寅正月
青藤人集字

青藤字帖·顏勤禮碑集字·錦言哲理一百句
49

傳家有道惟忠厚

處事無奇但率真

持家置業有道靠的是處事厚道 爲人處事則在於
待人真誠 壬寅極夏青藤人集字於鄭州

水惟善下能成海

山不爭高自極天

壬寅坤月青藤人集字

勤能致富俭恒丰

读可荣身耕得粟

壬寅晚秋青藤人集字

懶惰猒學難成器

勤勞能對好做人

王寅暮秋青藤人集字

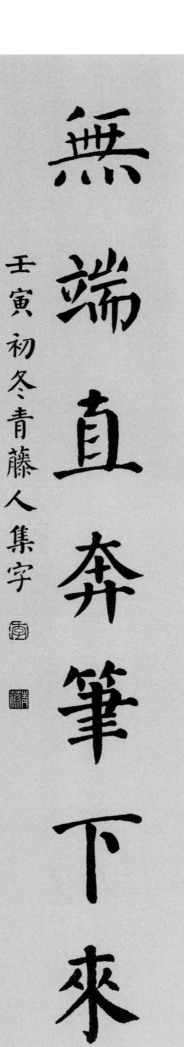

胸中萬卷風雷動

無端直奔筆下來

壬寅初冬青藤人集字

書有未曾經我讀

事無不可對人言

壬寅上冬青藤人集字

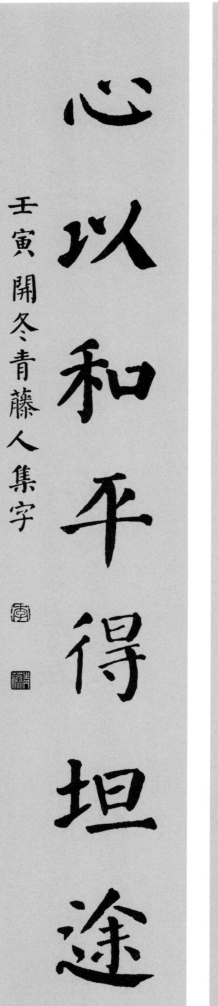

學能通達知真趣

心以和平得坦途

壬寅開冬青藤人集字

金榜無名誓不歸

壬寅小陽春青藤人集字

青霄有路終須到

事能知足心常惬

人到無求品自高

壬寅寒月青藤人集字

有關國家書常讀

無益身心事莫為

壬寅孟冬青藤人集字

少陵事業同修史

少陵事業同修史　车胤功名在读书

車胤功名在讀書

壬寅臘冬青藤人集字

聞得書香心自悅

深於畫理品能高

壬寅末冬青藤人集字

讀書不覺已春深

一寸光陰一寸金

壬寅殘冬青藤人集字

人生哪有多如意

万事祇求半称心

壬寅嚴冬青藤人集字

一季之計在於春

一日之計在於晨

壬寅暮冬青藤人集字

氣傲皆因經歷少

心平衹爲折磨多

王寅暮歲青藤人集字

各自捺住即成名

若不撇開終是苦

壬寅臘月青藤人集字

君子好學多獲益

名儒善師終有成

壬寅雪月青藤人集字

青藤字帖·顏勤禮碑集字·錦言哲理一百句

德厚品高稱宿老

學深賦美咸人師

德厚品高称宿老　学深赋美咸人师

王寅冰月青藤人集字

十年寒窗無人間

一舉成名天下知

壬寅子月青藤人集字

鑢刀不磨要生銹

人不學習要落後

壬寅丑月青藤人集字

莫笑少年江湖梦

谁不年少梦江湖

壬寅季月青藤人集字

立志宜思真品格

讀書須盡苦功夫

壬寅龍潛月青藤人集字

生如夏花之絢爛

死如秋葉之靜美

壬寅春月青藤人集字

学海无涯勤可渡 书山万仞志能攀／处事待人诚为本 持家立业俭当先

學海無涯勤可渡
書山萬仞志能攀
壬寅涼秋青藤人集字

處事待人誠爲本
持家立業儉當先
壬寅暮秋青藤人集字

山高自有客行路
水深自有渡船人
歲在壬寅初冬青藤人集字於鄭州

言之高下在於理
道無古今唯其時
壬寅小春月青藤人集字

富貴不能淫貧賤不能移威武不能屈

歲在壬寅麗月

青藤人集字

青春不老秉燭破夜

風華正茂聞雞起舞

壬寅雪月青藤人集字

学子携手鱼跃龙门　园丁舍辛花香桃李

学子携手魚躍龍門

園丁舍辛花香桃李

壬寅端月青藤人集字

青藤字帖·颜勤礼碑集字·锦言哲理一百句

博聞強識勤奮創新

精思妙悟嚴格求實

壬寅正月青藤人集字

願你內心山河壯闊

始終相信人間值得

壬寅孟秋青藤人集字

好看的皮囊千篇一

律有趣的靈魂萬里

挑一

内在的品德比華麗的外表更爲可貴

壬寅孟春青藤人集字

每一個不曾起舞的

日子都是對生命的

辜負

要珍惜時間不辜負生命 壬寅如月

青藤人集字於古商城鄭州

時間就像海綿裏的水祇要你願意擠摁還是有的

右錄魯迅先生名言
壬寅春月青藤人集

其實地上本沒有路

走的人多了也便成

了路

成功的道路都是一步一步走出來的

時在壬寅杏月青藤人集字

天行健　君子以自強不息　地勢坤　君子以厚德載物

天行健君子以自強
不息地勢坤君子以
厚德載物

集字於鄭州　壬寅上春青藤人

生活是一場旅行要懂得好好欣賞每一段的風景

時在壬寅首陽青藤人集字於鄭州

勿以惡小而為之 勿以
善小而不為 惟賢惟德
能服於人

不要因為好事小而不做更不能
因為不好的事小而去做
壬寅首陽青藤人集字於鄭州

努力和上進 不是為了
做給別人看 是為了不
辜負自己 不辜負此生

時在壬寅首陽青藤人集字於鄭州

少年智則國智少年富則國富
少年強則國強少年獨立則國
獨立少年自由則國自由少年
進步則國進步

壬寅首秋青藤人集字

落款中年份的常用写法

　　落款中的年份写法若用阴历（通常所说的阴历即指农历）则全用阴历，若用阳历则全用阳历，但传统内容通常用阴历。正文从左开始书写时，落款在右；正文从右开始书写时，落款在左。

　　下面我们按照落款年份、月份来详细介绍落款时间的写法。

　　在年份的写法上，书法作品常常采用的是干支纪年法。"干"是"天干"，"支"是"地支"，所谓"干支"，就是天干地支的合称。

　　十天干就是甲、乙、丙、丁、戊、己、庚、辛、壬、癸。

　　十二地支就是子、丑、寅、卯、辰、巳、午、未、申、酉、戌、亥。

　　十天干与十二地支按照一定顺序搭配纪年，如甲子、乙丑、丙寅……六十年为一个循环，俗称"六十年花甲子"。（详见下表）

干支与公元纪年对照表

甲子	乙丑	丙寅	丁卯	戊辰	己巳	庚午	辛未	壬申	癸酉
1924	1925	1926	1927	1928	1929	1930	1931	1932	1933
1984	1985	1986	1987	1988	1989	1990	1991	1992	1993
甲戌	乙亥	丙子	丁丑	戊寅	己卯	庚辰	辛巳	壬午	癸未
1934	1935	1936	1937	1938	1939	1940	1941	1942	1943
1994	1995	1996	1997	1998	1999	2000	2001	2002	2003
甲申	乙酉	丙戌	丁亥	戊子	己丑	庚寅	辛卯	壬辰	癸巳
1944	1945	1946	1947	1948	1949	1950	1951	1952	1953
2004	2005	2006	2007	2008	2009	2010	2011	2012	2013
甲午	乙未	丙申	丁酉	戊戌	己亥	庚子	辛丑	壬寅	癸卯
1954	1955	1956	1957	1958	1959	1960	1961	1962	1963
2014	2015	2016	2017	2018	2019	2020	2021	2022	2023
甲辰	乙巳	丙午	丁未	戊申	己酉	庚戌	辛亥	壬子	癸丑
1964	1965	1966	1967	1968	1969	1970	1971	1972	1973
2024	2025	2026	2027	2028	2029	2030	2031	2032	2033
甲寅	乙卯	丙辰	丁巳	戊午	己未	庚申	辛酉	壬戌	癸亥
1974	1975	1976	1977	1978	1979	1980	1981	1982	1983
2034	2035	2036	2037	2038	2039	2040	2041	2042	2043

青藤字帖·颜勤礼碑集字·锦言哲理一百句

农历月份的别称较多，而且来历不同。归纳起来，每个月的别称大概有如下这些：

一月：正月、端月、初月、征月、早月、春阳、初阳、首阳、初春、早春、上春、新正、孟春等。

二月：如月、杏月、丽月、令月、花月、仲阳、酣月、仲春等。

三月：蚕月、桃月、桃浪、嘉月、桐月、三春、暮春、晚春、末春、季春等。

四月：槐月、仲月、麦月、清和月、槐夏、首夏、初夏、正阳、纯阳、孟夏等。

五月：蒲月、榴月、郁蒸、小刑、仲夏、午月等。

六月：且月、荷月、季月、暑月、伏月、焦月、暮夏、晚夏、极暑、季夏、林钟、未月等。

七月：巧月、瓜月、霜月、相月、凉月、初商、初秋、首秋、早秋、新秋、上秋、孟秋、申月等。

八月：壮月、桂月、正秋、桂秋、仲商、仲秋、南吕、酉月等。

九月：玄月、菊月、朽月、暮秋、晚秋、杪秋、穷秋、凉秋、三秋、季白、季秋、戌月等。

十月：良月、露月、坤月、小春月、小阳春、开冬、上冬、初冬、孟冬、亥月等。

十一月：寒月、雪月、龙潜月、一之日、中冬、仲冬、黄钟、子月等。

十二月：冰月、腊月、严月、暮岁、暮冬、穷冬、杪冬、严冬、残冬、末冬、腊冬、季冬、大吕、丑月等。

═══ 章法知识 ═══

章法是指一幅作品的整体布局，主要指字与字、行与行之间相互呼应的规律法则，包括落款、钤印的方法等。章法是书法艺术形式美的重要组成部分。笔画体现线条美，间架结构展现局部的构图美，而章法的妙处在于每幅作品都不尽相同，变化万千，不像笔画和结构那么具体。章法需要在不断的练习中感悟和总结，从而做到心手合一。章法大体包括五个部分，具体介绍如下：

1. 分行布白

第一，书写时每个字的大小方圆、顺逆向背、揖让顾盼、疏密聚散应有理有法。第二，书写时应使每个字的上下、左右关系和体量、大小相适宜，黑白相衬、疏密得当、相互影响、相互联系，以达到分布平稳和匀称的效果。

2. 气脉贯通

一幅书法作品章法的灵动是靠行气的贯通来体现的。创作一幅作品时，通过字的大小、长短、宽窄、俯仰、顾盼的合理搭配，做到承上启下、笔断意连、一气呵成。

3. 字距与行距

我们在创作书法作品的时候，会根据书体的不同，采用不同的排列方法。大致可以分为两种，一种是横有行、纵有列，另一种是横无行、纵有列。颜体楷书的排列方法一般为横有行、纵有列，间隔基本均匀。

4. 幅式

书法创作中，作品的常见幅式有中堂、条幅、对联、横幅、条屏、扇面、斗方、手卷等。不同的幅式，章法也会随之变化。当你选好某一种幅式后，应根据字数的多少来合理安排章法。

5. 款识和钤印

款识和钤印是书法作品整体章法的重要组成部分，对作品起着调整、充实、说明、烘托气氛、突出主题的作用。款识的字数、位置、内容、形式，应根据作品整体的布白和需要来考虑，以

不破坏整体章法为原则。需要认真书写，让它和正文融为一体，使之相得益彰。作品上所钤印章，使书与印相映成趣，从而增加作品的艺术感染力。加盖印章，无论是名章还是闲章，都要视作品的需要而定，让它既能为作品增添神采，又能对整体布局起到调节的作用，应谨慎为之。

落款与钤印的注意事项

很多人不懂书法落款，从而使原本满意的正文被落款毁了。书法作品落款既没有固定格式，也无固定位置。下面我们列举一下落款时需要注意的几点：

1.落款有双款、单款两种。双款是指将书赠对象或者内容的出处及理解，与书写者姓名分别落在上方和下方，前者为上款，后者为下款。上款写明作品的名称、出处、受赠人的姓名，上款书写的位置应相对靠上，以示尊敬之意。下款写明书写时间、地点、书写者姓名、谦词。上款一般不与正文齐头，以低于正文一字为宜。下款一般为低于正文且另起一行的单款（匾额除外），包括款后的印章，均不能与正文齐平，应留有一定的空白，否则会给人以呆板、乏味、闷塞之感。

有下款没有上款的称为单款。如果没有书赠对象，就只落单款。单款有长款、短款、穷款之分。长款即在正文后书写时间、名号、地点，或再加上作者创作这幅作品的感想或缘由，文字应情真意切，使人玩味无穷。它不仅能起到调整作品重心的作用，还能体现出作者的品格和修养。如果作品末行的正文字数较少，而后面的留白较多，则可增加落款字数以填补余白。此外，接正文落款的宽度一般不超过正文的宽度。若作品本身正文较少，而后面出现大块空白，则款字可更多，只要章法得当，并无限制。短款只落正文出处、时间、名号、地点等其中几项。若作品内容较多，留白太少，亦可只落作者的名号，也就是穷款。

2.款识的字体、大小必须与正文协调。一般是隶不用篆，楷不用隶，草不用楷。传统书画作品中一般为"文古款今""文正款活"。在楷书作品中，落款用楷书和行书均可。款字应小于正文的字，且应该根据留白的大小而定。如果留白大而款字太小，就无法稳定整个作品的重心；如果留白小而款字太大甚至大过正文，则轻重失调，喧宾夺主。款识与正文如果同行，二者之间应留有间隙，不宜写得太紧，其间距一般为一个款字左右。

3.款识中年、月、日的写法不能阳历与阴历混用。落款时如落书写地点，则宜用雅称而不用俗称。

4.在横幅或斗方中，若正文在上，则款识的宽度不应超过上面正文的宽度。

5.上款有人名的，上款上端不可盖闲章，压在人名之上。一来失礼，二来破坏章法。已落款盖印的，款后不可再署上款赠人，再署则失敬。

6.如果书写对联，须将上款落在上联右侧，下款落在下联左侧。若作品中有多幅对联，一般在首幅的右上方盖小印章，其余不可盖。若统统盖上，行气就会被破坏。

7.印章绝对不能比落款的字大。大尺幅的作品用大印章，小尺幅的作品用小印章。

8.盖印不要贪多，合适最好。古人作品上的印章大多不是自己盖的，而是留传所致。所以盖章时一定要慎重，不要盖得又多又杂，避免喧宾夺主。